使用说明

《练字路线图》使用说明

沿裁剪线撕下图纸，按照步骤学习本书。

《加强字卡》使用说明

1. 沿裁剪线撕下字卡，并沿折叠线全部折叠一次，然后再摊开。

2. 准备好田字格或米字格练字本，找到自己想要加强练习的字，折叠字卡并对准格线，开始临写。（扫右方二维码，看视频演示）

字卡使用
说明

视频观看方法

扫一扫示范旁边的二维码，观看视频进行学习。

扫码看视频讲解

入笔要轻

收笔稍重

快速入笔·缓慢收笔·上尖下圆

打卡方法

扫一扫右方的二维码，关注墨点字帖公众号。点击"墨点打卡"，再点击"硬笔打卡"，找到《楷书入门》打卡板块，拍照上传你的习字内容，有机会获得其他小伙伴或墨点老师的点赞、点评。

另外，在公众号中输入"问卷"，按提示填写即可提交。

墨点字帖
公众号

锄禾日当午，汗滴禾下土。谁知盘中餐，粒粒皆辛苦。

春种一粒粟，秋收万颗子。四海无闲田，农夫犹饿死。

唐李绅诗二首 荆霄鹏

条 幅

这幅作品的形式是条幅。作品幅式呈竖式，竖向字数多于横向字数。若末行正文下方留空较大，落款可写在末行正文的下方；若末行正文较满，也可以另起一行落款。落款布局时应留出余地，款的底端一般不与正文平齐。若另起一行落款，则上下均不宜与正文平齐。印章不可过大。

楷书入门

基本笔画

荆霄鹏 书

长江出版传媒
Changjiang Publishing & Media

湖北美术出版社
Hubei Fine Arts Publishing House

图书在版编目（ＣＩＰ）数据

楷书入门.基本笔画 / 荆霄鹏书. — 武汉 ： 湖北美术出版社，

2021.4

ISBN 978-7-5712-0606-2

Ⅰ. ①楷…

Ⅱ. ①荆…

Ⅲ. ①硬笔字－楷书－法帖

Ⅳ. ①J292.12

中国版本图书馆 CIP 数据核字 (2020) 第 246301 号

楷书入门·基本笔画　　　　　　　　　　　　　　©荆霄鹏 书

出版发行： 长江出版传媒　　湖北美术出版社

地　　址： 武汉市洪山区雄楚大街 268 号 B 座

电　　话： (027)87391256　87391503

邮政编码： 430070

网　　址： www.hbapress.com.cn

印　　刷： 成都蜀林印务有限公司

开　　本： 889mm×1194mm　1/16

印　　张： 3.375

版　　次： 2021 年 4 月第 1 版　2021 年 4 月第 1 次印刷

定　　价： 24.00 元

目 录
CONTENTS

写字姿势与执笔方法 …………… 1

控笔训练 …………………………… 2

基本笔画

右点 ………………………………… 3

左点 ………………………………… 4

短横 ………………………………… 5

长横 ………………………………… 6

垂露竖 ……………………………… 7

悬针竖 ……………………………… 8

短竖 ………………………………… 9

书法小课堂（一）：

什么是楷书？ …………………… 10

短撇 ………………………………… 11

斜撇 ………………………………… 12

竖撇 ………………………………… 13

斜捺 ………………………………… 14

平捺 ………………………………… 15

提 …………………………………… 16

横折 ………………………………… 17

书法小课堂（二）：

如何防止和纠正写倒笔字？ ……… 18

横撇 ………………………………… 19

竖折 ………………………………… 20

竖弯 ………………………………… 21

撇折 ………………………………… 22

撇点 ………………………………… 23

横钩 ………………………………… 24

竖钩 ………………………………… 25

书法小课堂（三）：

如何静下心来练字？ …………… 26

竖提 ………………………………… 27

弯钩 ………………………………… 28

卧钩 ………………………………… 29

斜钩 ………………………………… 30

横折斜钩 …………………………… 31

横折弯 ……………………………… 32

横折钩（矮） ……………………… 33

书法小课堂（四）：

为什么日常书写时不如临帖练字时写得好？

………………………………… 34

横折钩（高） ……………………… 35

横折提 ……………………………… 36

竖弯钩 ……………………………… 37

横折折撇 …………………………… 38

横折折折钩 ………………………… 39

横折弯钩 …………………………… 40

竖折折钩 …………………………… 41

书法小课堂（五）：

写好规范字的关键点有哪些？ …… 42

怎样才能把字写得精神？ ………… 42

作品欣赏 …………………………… 43

作品欣赏

横　幅

　　这两幅作品的形式是横幅。作品幅式呈横式，横向字数多于竖向字数。一幅完整的书法作品包括正文、落款、印章。一般的书写顺序是由上至下，由右至左，正文完成后写落款。正文用楷书，落款则可用楷书或行书。落款字不可大于正文字。印章不可过大。传统书法作品不使用标点符号。

霄鹏抄	宋邵雍诗	枝花	八九十	六七座	家亭台	村四五	三里烟	一去二

霄鹏抄	唐王维诗	不惊	人来鸟	花还在	声春去	听水无	有色近	远看山

写字姿势与执笔方法

一、正确的写字姿势

头摆正　头部端正，自然前倾，眼睛离桌面约一尺。

肩放平　双肩放平，双臂自然下垂，左右撑开，保持一定的距离。左手按纸，右手握笔。

腰挺直　身子坐稳，上身保持正直，略微前倾，胸离桌子一拳的距离，全身自然、放松。

脚踏实　两脚放平，左右分开，自然踏稳。

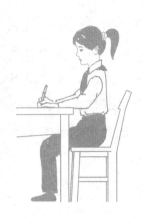

二、正确的执笔方法

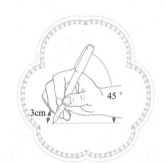

正确的执笔方法，应是三指执笔法。具体要求是：右手执笔，拇指、食指、中指分别从三个方向捏住离笔尖 3cm 左右的笔杆下端。食指稍前，拇指稍后，中指在内侧抵住笔杆，无名指和小指依次自然地放在中指的下方并向手心弯曲。笔杆上端斜靠在食指指根处，笔杆和纸面约呈 45° 角。执笔要做到"指实掌虚"，即手指握笔要实，掌心要空，这样书写起来才能灵活运笔。

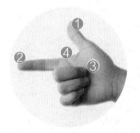

四点定位记心中

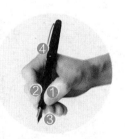

❶与❷捏笔杆
❸稍用力抵住笔
❹托起笔杆

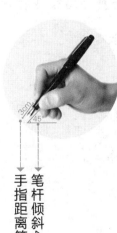

手指距离笔尖3cm
笔杆倾斜45°

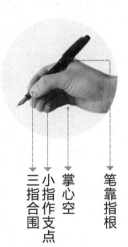

三指合围
小指作支点
掌心空
笔靠指根

书法小课堂（五）

写好规范字的关键点有哪些？

日常书写时，你是否已有许多习惯性写法并不规范，却不知怎么改正？规范写法的要点有哪些？怎样快速掌握规范字的写法？其实，写好规范字并不难，下面列举比较典型的易混淆的规范字要点，分类练习、巩固，相信你一定可以快速掌握规范字的写法！

在书写规范字时，有些人常常会犯粗枝大叶的毛病，该带钩的没有带钩，不该带钩的又带了钩，这些问题都需要我们时刻注意。

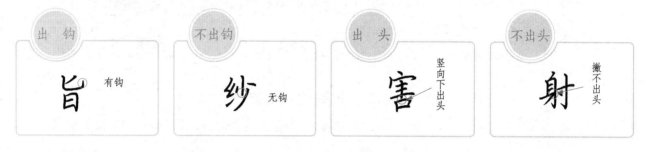

怎样才能把字写得精神？

字写出来给人感觉总是没精神，你是否有这样的感觉呢？其实，想要把字写得好看、有精神，给人很有力的感觉，只需要掌握中宫收紧、四围伸展、主笔有力这几个规则就能做到。此外，字的诸笔分布均匀，分割的空白面积基本相等，也是保证一个字和谐精神的重要方法。下面介绍的技法就是把字写精神的关键。

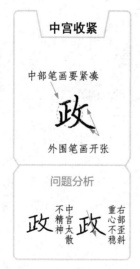 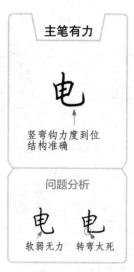

控笔训练

直　线

通过执笔和运笔，训练横、竖方向的手指、手腕配合度。

训练目的：增强横、竖相关笔画或字的线条质感。

斜　线

通过执笔和运笔，训练左右倾斜方向的手指、手腕配合度。

训练目的：增强撇、捺相关笔画或字的线条质感。

折　线

通过执笔和运笔，训练笔画连接呼应，方向发生改变时手指、手腕的配合度。

训练目的：增强笔画的连接呼应关系，使线条质感挺实。

轻　重

通过执笔和运笔，训练手指、手腕对细微力量的把控能力。

训练目的：增强笔画的线条质感及流畅度。

竖折折钩

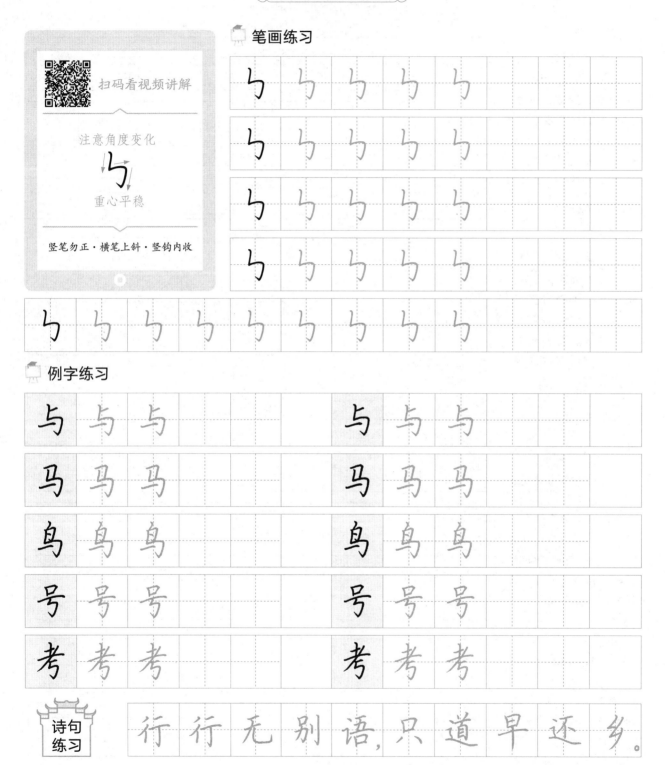

扫码看视频讲解

注意角度变化

重心平稳

竖笔勿正·横笔上斜·竖钩内收

📋 笔画练习

📋 例字练习

| 与 | 与 | 与 | | | 与 | 与 | 与 | |

| 马 | 马 | 马 | | | 马 | 马 | 马 | |

| 鸟 | 鸟 | 鸟 | | | 鸟 | 鸟 | 鸟 | |

| 号 | 号 | 号 | | | 号 | 号 | 号 | |

| 考 | 考 | 考 | | | 考 | 考 | 考 | |

诗句练习　行 行 无 别 语，只 道 早 还 乡。

书法故事　　王献之七岁开始学习书法，王羲之指着家里的十八只大水缸说："要想写出像样的字，你得写干这十八缸水。"后来，王献之经过长年累月的练习，把十八缸水写完了，他的字果然大有长进，终于成为年轻有为的书法家。他与父亲王羲之被后人合称为"二王"。

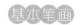

基本笔画

<div align="center">右　点</div>

笔画练习

扫码看视频讲解

入笔要轻

收笔稍重

快速入笔·缓慢收笔·上尖下圆

例字练习

六 六 六　　　　六 六 六

下 下 下　　　　下 下 下

立 立 立　　　　立 立 立

书 书 书　　　　书 书 书

头 头 头　　　　头 头 头

实战运用　下 来 六 六 大 顺 七 上 八 下

横折弯钩

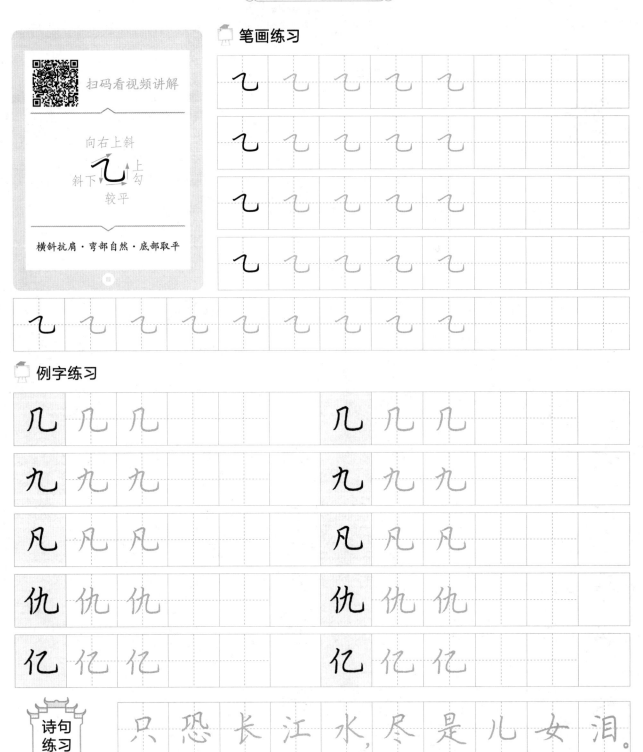

📋 笔画练习

扫码看视频讲解

向右上斜
斜下　上勾
较平

横斜抗肩·弯部自然·底部取平

📋 例字练习

几　几　几　　　　　几　几　几

九　九　九　　　　　九　九　九

凡　凡　凡　　　　　凡　凡　凡

仇　仇　仇　　　　　仇　仇　仇

亿　亿　亿　　　　　亿　亿　亿

诗句练习　　只恐长江水,尽是儿女泪。

书法故事　　　东汉大书法家张芝,年轻时学习书法十分刻苦。他天天勤奋练字,废寝忘食,几天就写秃一支笔,一个月就要用掉几锭墨。每天写完字后,张芝就到自家后院的池塘里洗笔洗砚,久而久之,池水竟变黑了。

左 点

扫码看视频讲解

入笔宜轻

收笔稍重

入笔即转·缓慢收笔·稍有弯度

📋 笔画练习

📋 例字练习

小 小 小　　　　　小 小 小

少 少 少　　　　　少 少 少

心 心 心　　　　　心 心 心

宁 宁 宁　　　　　宁 宁 宁

穴 穴 穴　　　　　穴 穴 穴

实战运用

小 心　一 心 一 意　鸡 犬 不 宁

多 少　少 年 老 成　空 穴 来 风

横折折折钩

扫码看视频讲解

注意角度变化

长短有别·方向各异·钩部左移

📋 笔画练习

📋 例字练习

乃　乃　乃　　　　乃　乃　乃

仍　仍　仍　　　　仍　仍　仍

孕　孕　孕　　　　孕　孕　孕

秀　秀　秀　　　　秀　秀　秀

扔　扔　扔　　　　扔　扔　扔

诗句练习　　不　知　从　此　去，更　遣　几　年　回。

书法故事　　智永禅师为陈、隋间人，是王羲之的第七世孙。因练习书法极为用功，用坏的毛笔都弃置在大瓮里，经年累月，积了五大瓮，于是他自己作了铭文，并埋葬了这些笔头，称之为"退笔冢"。

短 横

扫码看视频讲解

注意斜度

左轻右重

触纸即走·右上抗肩·左细右粗

📋 笔画练习

一　一　一　一　一

一　一　一　一　一

一　一　一　一　一

一　一　一　一　一

一　一　一　一　一　一　一　一　一

📋 例字练习

三	三	三			三	三	三	
土	土	土			土	土	土	
士	士	士			士	士	士	
工	工	工			工	工	工	
云	云	云			云	云	云	

实战运用

| 工 | 厂 | 火 | 冒 | 三 | 丈 | 本 | 乡 | 本 | 土 |
| 白 | 云 | 方 | 正 | 之 | 士 | 仁 | 人 | 志 | 士 |

横折折撇

扫码看视频讲解

注意折笔的角度变化

长短有别·方向各异·转折自然

笔画练习

例字练习

及 及 及　　　　及 及 及

廷 廷 廷　　　　廷 廷 廷

吸 吸 吸　　　　吸 吸 吸

延 延 延　　　　延 延 延

级 级 级　　　　级 级 级

诗句练习

采 珠 勿 惊 龙，大 道 可 暗 归。

书法故事　　王羲之从小喜爱写字。据说他平时走路的时候，也随时用手指比画着练字，感悟书法的意境。经过勤学苦练，王羲之的书法越来越精进。

长　横

扫码看视频讲解

中部稍细

注意上斜角度

其形倾斜·略有弧度·不可过弯

📋 笔画练习

📋 例字练习

二　二　二　　　　二　二　二

上　上　上　　　　上　上　上

五　五　五　　　　五　五　五

旦　旦　旦　　　　旦　旦　旦

可　可　可　　　　可　可　可

实战运用　五彩三令五申不二法门

可以上行下效危在旦夕

6

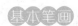

竖弯钩

笔画练习

扫码看视频讲解

稍斜而下 上勾 下齐

竖不宜弯·弯不宜死·下部取平

例字练习

儿 儿 儿 儿 儿 儿

也 也 也 也 也 也

元 元 元 元 元 元

此 此 此 此 此 此

扎 扎 扎 扎 扎 扎

诗句练习 常 恐 秋 风 早, 飘 零 君 不 知。

书法故事　颜真卿的字很平民化，他不故弄玄虚，每一笔、每一画都很朴实地表现出来，雄浑大气，充满了真挚的情感。在当时，颜真卿没有另一位书法家徐浩的名气大，但是到了今天，颜真卿的名字几乎无人不知，而徐浩的书法则少有人去学了。

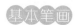

垂露竖

笔画练习

例字练习

用 用 用 　　用 用 用
不 不 不 　　不 不 不
木 木 木 　　木 木 木
但 但 但 　　但 但 但
个 个 个 　　个 个 个

实战运用

不用　大材小用　当仁不让
但是　大兴土木　个人主义

横折提

提笔速度要快

折笔稍稍倾斜

短横抗肩·折部稍斜·提笔有力

📋 笔画练习

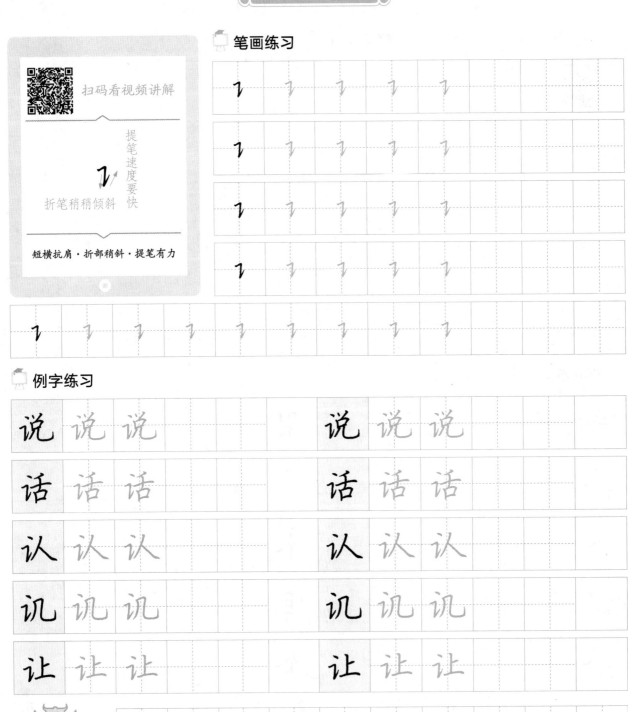

📋 例字练习

说 说 说　　说 说 说
话 话 话　　话 话 话
认 认 认　　认 认 认
讯 讯 讯　　讯 讯 讯
让 让 让　　让 让 让

诗句练习　学 问 勤 中 得, 萤 窗 万 卷 书。

书法故事　怀素是一位大书法家。他小时候家里很穷，买不起纸张，就在芭蕉叶上书写。由于怀素用功太勤，老芭蕉叶都被他剥光了，嫩的又舍不得摘，于是他想了个办法——站在芭蕉树前写字。最后，满树的芭蕉叶都被他写满了字。这就是著名的"怀素芭蕉练字"的故事。

悬针竖

扫码看视频讲解

顿笔下行

出锋呈悬针状

其形正直·不可倾斜·由慢而快

笔画练习

例字练习

千 千 千 千 千 千

川 川 川 川 川 川

牛 牛 牛 牛 牛 牛

年 年 年 年 年 年

中 中 中 中 中 中

实战运用

水 牛 千 方 百 计 成 千 上 万

中 午 一 马 平 川 百 年 大 计

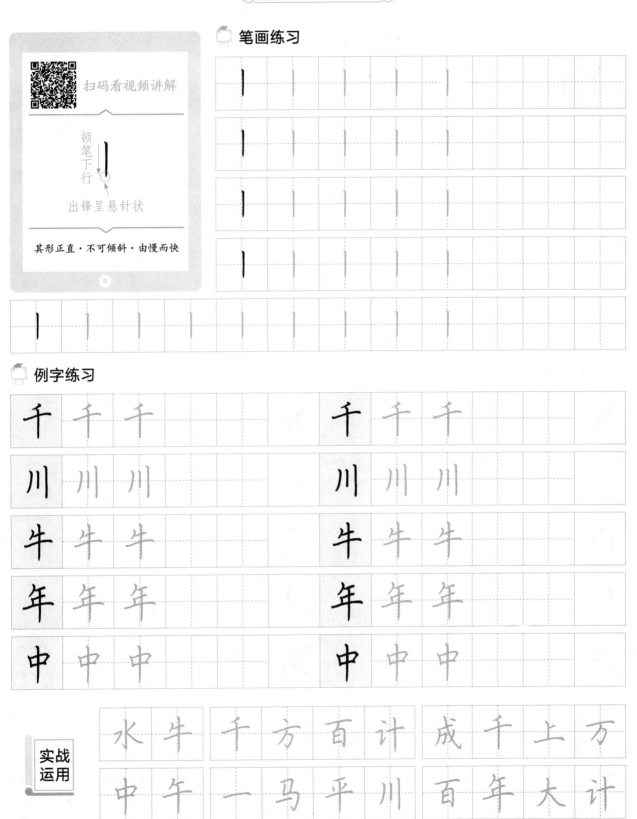

横折钩（高）

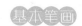

扫码看视频讲解

顿笔干脆

钩身有力　竖画直挺

横短折长・折部挺直・钩笔有力

📋 笔画练习

📋 例字练习

加　加　加　　　加　加　加
刀　刀　刀　　　刀　刀　刀
门　门　门　　　门　门　门
周　周　周　　　周　周　周
铜　铜　铜　　　铜　铜　铜

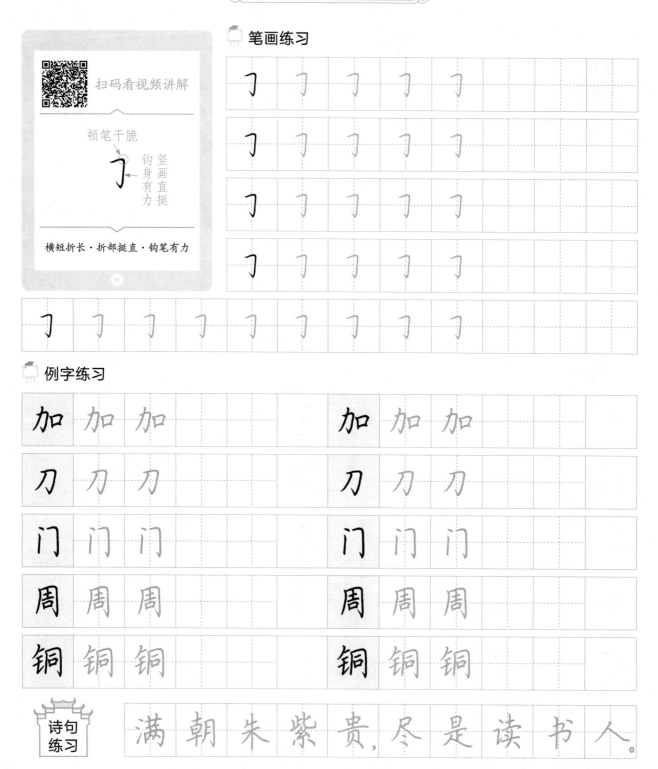

诗句练习

满朝朱紫贵，尽是读书人。

书法故事　　钟繇是现今流行的楷书的创始者，王羲之的老师卫夫人从钟繇书法中学得笔法，王羲之也曾临摹过钟繇的书法作品。据说，今天我们看到的钟繇名作《宣示表》，就是王羲之临摹的，由此可见钟繇在书法史上的地位。

短竖

扫码看视频讲解

顿笔下行

书写速度不宜快

凝重雄强·不可轻飘·有斜有正

笔画练习

例字练习

口 口 口 口 口
日 日 日 日 日
皿 皿 皿 皿 皿
尘 尘 尘 尘 尘
早 早 早 早 早

实战运用

口才 心口如一 不见天日
器皿 一尘不染 为时过早

书法小课堂（四）

为什么日常书写时不如临帖练字时写得好？

为什么临帖练字时一个样，写作业、考试和日常书写应用时又是另一个样？这个问题想必困扰着很多人。究其原因，主要有以下三个方面：

一、书写习惯未养成

练习写字的过程，就是用新掌握的书写技能代替原有的书写习惯的过程。当然，正确书写习惯的养成是需要时间的。但是，我们通过遵循和运用科学的练字方法，就能缩短改变的时间。比如，在练字时高度集中注意力，多分析、多背帖、多重复，尽量循着规律去写字，让无意识的写字变成强烈的有意识的写字，可大大加快这个转换过程；再如，将背临过的字有意识地应用于平时的书写之中，这一点是极其重要而又不可或缺的，然而初学者却往往忽略了这一点。

二、熟练程度不够

熟练程度不够，当然影响速度，这个道理不言而喻。平时练字时，如果我们只是依葫芦画瓢，只练不记，对于笔画和字形自然不能熟练掌握，等到实际应用时，在时间的催赶下，练字时所学的一点一滴完全抛诸脑后，自然又写回原来的样子了。所以，为了解决这个问题，在临帖练字时一定要多次重复，并试着背临，直至达到熟练的程度。

三、应用意识差

很多人练字多年，进步却不大，其原因就在于他们练归练，却不用，学以致用的意识太差。这里，介绍一个简单实用的辅助方法：限时快写练习，即在临写稍有一定准确度后，可选定一段内容，让他人或自己给出一个比正常临写时间要短的时间要求，自己在规定时间内临写完规定内容并保证临写质量，同一内容可反复多次练习，并要求时间一次比一次短。运用这个方法，临写者的心理，观察字帖的方式，以及手、脑、眼的配合等都会发生巨大变化。然而，要做到快写，应注意两点：一是培养快写意识，书写时要有写快的想法，才有可能写快；二是运笔轻快，所谓"工欲善其事，必先利其器"，因此先要选择合适顺手的工具，同时还要充分调动手指、手腕的积极性。这种练习，除了能提高快速捕捉字帖神韵的能力外，还能在一定程度上改变临帖和实际应用脱节的问题。当然，这只是一种辅助方法，最根本的方法还是要多写、多看、多想、多分析、多记忆、多应用。

书法小课堂（一）

什么是楷书？

楷书又称正书，或称真书。宋《宣和书谱》中有云，"汉初有王次仲者，始以隶字作楷书"，认为楷书是由古隶演变而成的。

初期的楷书，还是保留了极少的隶书用笔，整体字形结体略宽扁，横画长、竖画短。其主要特点就像翁方纲所说："变隶书之波画，加以点啄挑，仍存古隶之横直。"

古人一种说法，"学书须先楷法，作字必先大字。大字以颜为法，中楷以欧为法。中楷既熟，然后敛为小楷，以钟王为法"。然而多年实验研究结果表明：初学写字，不宜先学太大的字，中楷大小的字比较适合。小楷也可以用硬笔配合练习。

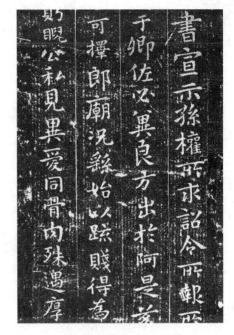

钟繇《宣示表》局部　小楷

小楷，从字义来理解，就是楷书的缩小体。东晋王羲之，对小楷加以悉心钻研，使其几乎达到了尽善尽美的境界，由此确立了小楷书法优美的欣赏标准。

一般说来，写小字与写大字是大不相同的，其原则是：写大字要紧密无间，而写小字必要使其宽绰有余。也就是说：写大字要能做到如小字那般精密；而写小字要能做到如大字那般舒朗。

小楷字帖甚多，传世的墨拓中，以晋唐小楷的声名最为显赫。比如三国魏时钟繇的《宣示表》《荐季直表》，东晋王羲之的《乐毅论》《曹娥碑》《黄庭经》、王献之的《洛神赋十三行》，唐代钟绍京的《灵飞经》等。还有元代赵孟頫，明代王宠、祝允明、文徵明等人的小楷作品的墨迹影印本也是很好的范本。

横折钩（矮）

扫码看视频讲解

折笔干脆
钩身有力 竖画稍斜

横长折短·折部倾斜·略向内弯

笔画练习

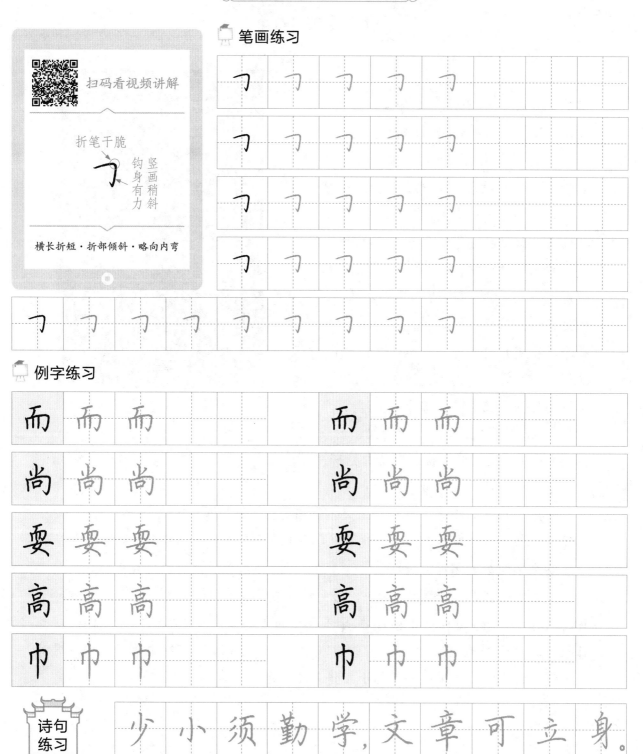

例字练习

而	而	而			而	而	而	
尚	尚	尚			尚	尚	尚	
耍	耍	耍			耍	耍	耍	
高	高	高			高	高	高	
巾	巾	巾			巾	巾	巾	

诗句练习　少小须勤学，文章可立身。

书法知识　**榜书：**古曰"署书"，又称"擘窠大字"。明代费瀛《大书长语》曰："秦废古文，书存八体，其曰署书者，以大字题署宫殿匾额也。"早在秦统一文字以前，榜书就出现了。相传第一位书写榜书的书法家是秦丞相李斯。

短　撇

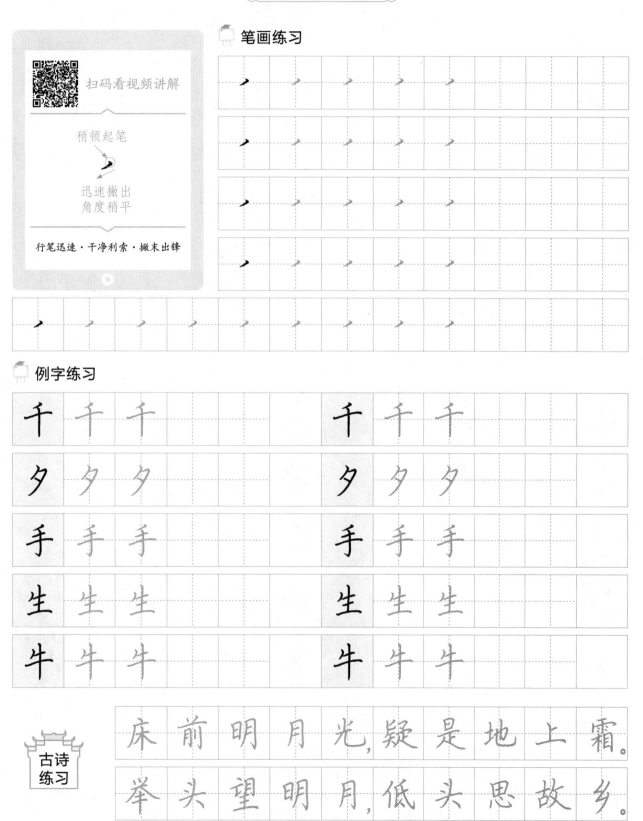

扫码看视频讲解

稍顿起笔

迅速撇出
角度稍平

行笔迅速·干净利索·撇末出锋

🖼 笔画练习

🖼 例字练习

千 千 千　　　千 千 千
夕 夕 夕　　　夕 夕 夕
手 手 手　　　手 手 手
生 生 生　　　生 生 生
牛 牛 牛　　　牛 牛 牛

古诗练习

床 前 明 月 光, 疑 是 地 上 霜。
举 头 望 明 月, 低 头 思 故 乡。

横折弯

扫码看视频讲解

横稍抗肩

圆转自然

短横抗肩·弯部自然·末笔顿收

📋 笔画练习

📋 例字练习

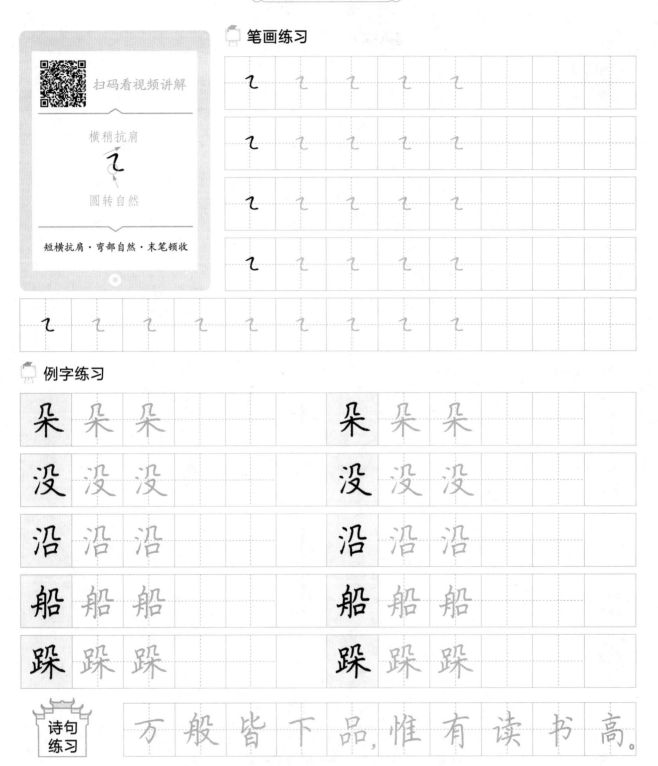

朵　没　沿　船　踩

诗句练习　万般皆下品，惟有读书高。

书法知识 **六分半书：**清代郑燮（板桥）书法的别称。郑燮以隶书的笔法、形体渗入行楷，有时以兰竹用笔出之，自成面目。此书体介于楷隶之间，而隶多于楷。隶书又称"八分"，因此郑燮谑称自己所创非隶非楷的书体为"六分半书"。

斜 撇

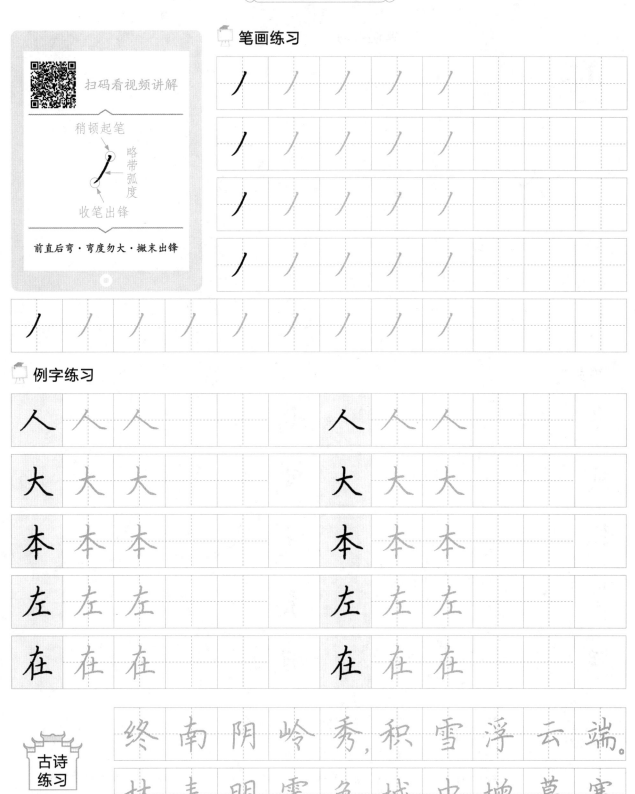

📱 笔画练习

扫码看视频讲解

稍顿起笔
略带弧度
收笔出锋

前直后弯·弯度勿大·撇末出锋

📝 例字练习

| 人 | 人 | 人 | | | | 人 | 人 | 人 | | |

| 大 | 大 | 大 | | | | 大 | 大 | 大 | | |

| 本 | 本 | 本 | | | | 本 | 本 | 本 | | |

| 左 | 左 | 左 | | | | 左 | 左 | 左 | | |

| 在 | 在 | 在 | | | | 在 | 在 | 在 | | |

古诗练习

终南阴岭秀，积雪浮云端。

林表明霁色，城中增暮寒。

横折斜钩

扫码看视频讲解

横画向右上斜　弯部稍大　钩部向上

横笔抗肩·斜钩圆劲·出钩向上

📋 笔画练习

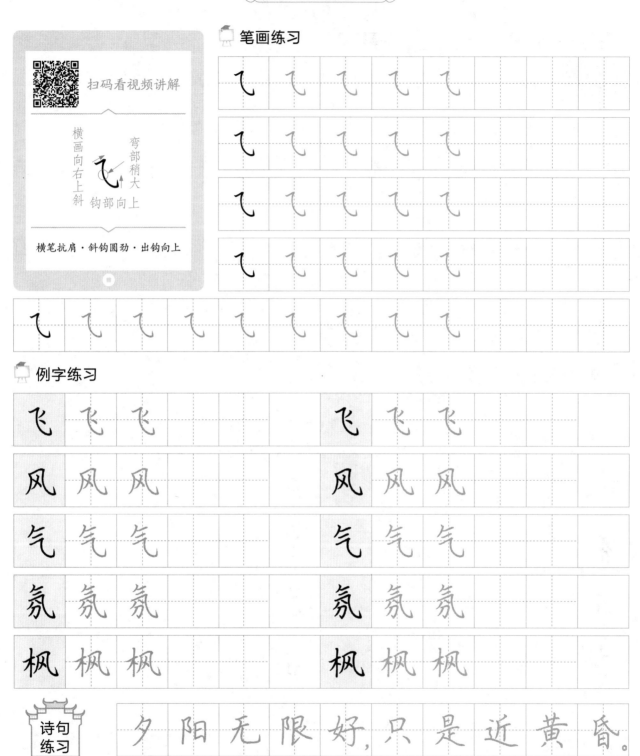

📋 例字练习

飞　飞　飞　　　　飞　飞　飞

风　风　风　　　　风　风　风

气　气　气　　　　气　气　气

氛　氛　氛　　　　氛　氛　氛

枫　枫　枫　　　　枫　枫　枫

诗句练习　　夕阳无限好,只是近黄昏。

书法知识　　**经生书**：书法术语。南北朝至隋唐时期,佛教盛行,佛经多以端正工稳的小楷手抄而成。以抄写佛经为职业的人被称为"经生",其字则称为"经生书"。这类手抄的经卷,在书法上亦有较高的水准,反映出这一时期书法艺术已相当普及。

笔画练习

先竖后撇
撇末出锋
出锋勿长

其身勿斜·先竖后撇·过渡自然

例字练习

月 月 月　　月 月 月

尺 尺 尺　　尺 尺 尺

夫 夫 夫　　夫 夫 夫

史 史 史　　史 史 史

川 川 川　　川 川 川

古诗练习

白日依山尽,黄河入海流。

欲穷千里目,更上一层楼。

斜　钩

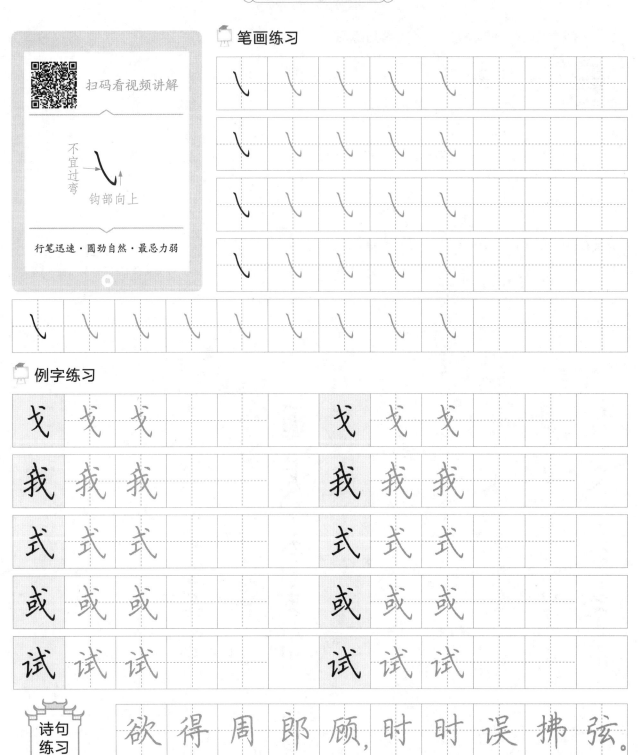

扫码看视频讲解

不宜过弯　钩部向上

行笔迅速·圆劲自然·最忌力弱

📋 笔画练习

📋 例字练习

戈　戈　戈　　　　　　戈　戈　戈

我　我　我　　　　　　我　我　我

式　式　式　　　　　　式　式　式

或　或　或　　　　　　或　或　或

试　试　试　　　　　　试　试　试

诗句练习　欲 得 周 郎 顾, 时 时 误 拂 弦。

书法知识　**草书**：草书分为章草和今草，其结构省简，书写流畅迅速，不易识别。然而也由于以上的特点，故有"书已尽而意不止，笔虽停而势不穷"之妙。东晋王献之，唐代张旭、怀素等，均是草书名家。

斜 捺

扫码看视频讲解

露锋入笔

平出

行笔舒缓·速度勿快·捺脚勿大

📋 笔画练习

📋 例字练习

又 又 又　　　又 又 又

分 分 分　　　分 分 分

天 天 天　　　天 天 天

长 长 长　　　长 长 长

火 火 火　　　火 火 火

古诗练习

千山鸟飞绝，万径人踪灭。

孤舟蓑笠翁，独钓寒江雪。

卧　钩

笔画练习

扫码看视频讲解

斜入　　回钩

较平

顺锋入笔·底部取平·钩锋向内

例字练习

心　心　心　　　　心　心　心

必　必　必　　　　必　必　必

志　志　志　　　　志　志　志

思　思　思　　　　思　思　思

恐　恐　恐　　　　恐　恐　恐

诗句练习　　在掌如珠异,当空似月圆。

书法知识　　**行书：**行书比楷书流畅，又比草书易于辨识。一般认为，行书起源于东汉刘德升，至魏初钟繇稍变其体。二王造其极，行书乃大行于世。东晋王羲之的《兰亭序》可为行书代表作。

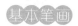

平 捺

扫码看视频讲解

捺脚稍上翘

一波三折

行笔舒缓·一波三折·过渡自然

📋 笔画练习

📋 例字练习

之 之 之 之 之 之

迁 迁 迁 迁 迁 迁

廷 廷 廷 廷 廷 廷

这 这 这 这 这 这

迹 迹 迹 迹 迹 迹

古诗练习

松 下 问 童 子，言 师 采 药 去。

只 在 此 山 中，云 深 不 知 处。

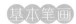

弯　钩

扫码看视频讲解

露锋入笔　稍带弧度
出钩要迅速

形弯实正·力若张弓·钩居正下

笔画练习

例字练习

了　了　了　　　　了　了　了

家　家　家　　　　家　家　家

猫　猫　猫　　　　猫　猫　猫

逐　逐　逐　　　　逐　逐　逐

狂　狂　狂　　　　狂　狂　狂

诗句练习　野 火 烧 不 尽, 春 风 吹 又 生。

书法知识　**隶书:**隶书的出现,是为了适应日益繁复的文书处理。为适应快速书写的要求,秦狱吏程邈整理出了这种扁方形字体,改变了篆书的结构,强调横平竖直、间架紧密。隶书写起来比篆书方便很多,给人们节省了许多宝贵的时间,在艺术上亦具有极大的价值。

提

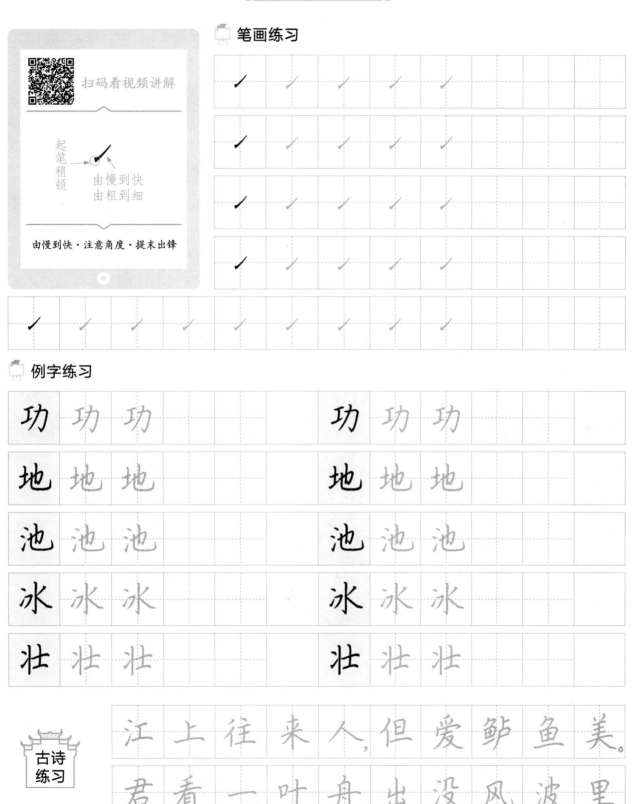

笔画练习

扫码看视频讲解

起笔稍顿 由慢到快 由粗到细

由慢到快·注意角度·提末出锋

例字练习

功 功 功　　　　功 功 功

地 地 地　　　　地 地 地

池 池 池　　　　池 池 池

冰 冰 冰　　　　冰 冰 冰

壮 壮 壮　　　　壮 壮 壮

古诗练习

江上往来人,但爱鲈鱼美。

君看一叶舟,出没风波里。

竖　提

扫码看视频讲解

竖末略左带以蓄势

提笔速度要快

竖笔竖挺·竖末左移·提笔迅速

笔画练习

例字练习

以	以	以			以	以	以	
农	农	农			农	农	农	
瓜	瓜	瓜			瓜	瓜	瓜	
畏	畏	畏			畏	畏	畏	
氏	氏	氏			氏	氏	氏	

诗句练习

谁 知 盘 中 餐, 粒 粒 皆 辛 苦。

书法知识　　**篆书:** 篆书是出现在隶书之前的古代汉字书体。广义的篆书,包括甲骨文和金文。一般将秦以前的古文字及籀文称为大篆,而将李斯整理出来的文字称为小篆。

横 折

扫码看视频讲解

顿笔不宜大

注意折笔角度

横笔上斜·顿笔勿大·竖笔内折

📋 笔画练习

📋 例字练习

四	四	四			四	四	四	
里	里	里			里	里	里	
口	口	口			口	口	口	
见	见	见			见	见	见	
丑	丑	丑			丑	丑	丑	

古诗练习

生 当 作 人 杰，死 亦 为 鬼 雄。

至 今 思 项 羽，不 肯 过 江 东。

书法小课堂（三）

如何静下心来练字？

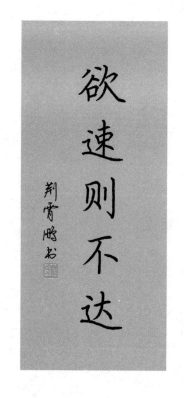

　　练字时总静不下心来，是初学者在练字过程中容易出现的普遍现象。出现这种现象，一般来说有两个原因：一是外在事物的干扰，导致写字时思绪不定，无法专心写字；二是初学写字时往往过于求好、急于求成，容易产生紧张、急躁的情绪。

　　思绪不定，静不下心来，解决这个问题的方法就和我们在考试、体育比赛之前放松心情的方法一样。泡一壶茶，听一听轻松的歌曲，可以使自己慢慢放松；做一做深呼吸，摒弃杂念，也可以使自己慢慢平静下来；或者干脆先把其他事情办完，再集中注意力静心写字。另外，想要很好地解决这个问题，我们还应该从主观上找原因。在练字之初，适当强制自己摒弃杂念是必须做的一件事情，这样才能真正把注意力集中到练字上来，集中到每一个笔画的书写当中。时间长了，一提起笔，心自然就会静了。

　　写字过程中静不下心来，甚至产生紧张、急躁的情绪，实际上反映了书写者急于求成的心理。须知，做任何事情都不会一蹴而就，欲速则不达，写字也是这个道理。反正急也没有用，不如静下心来，专注于一笔一画。把写字当作一件轻松的事情来做，不要给自己设定练字目标，比如一个月后要有什么成效，五个月后又获什么奖，等等。从另一方面来说，每认真练一天字，就会有一天的进步，水平的提高正是从一天一天的积累中得来。

　　有一句话叫"练字就是练心"。通过一段时间的练习，你会惊喜地发现，自己的字正在悄悄地发生变化，而自己的心情也在一天又一天的练字中平和下来，做任何事情都能够以平和的心态来面对，不再马马虎虎、粗枝大叶。这时，你就会明白，练字不仅是练字，也是在陶冶性情，培养意志力。

书法小课堂（二）

如何防止和纠正写倒笔字？

　　习字过程中我们常会有得过且过的心态，认为笔顺无关紧要，往往导致一种错误的写法延续多年。因此我们写字时应多问自己：这样写对吗？不要放过任何一个问题。下面我们列举了一些典型易错笔顺字及其规范写法。大家一定要认真练习，直至熟练掌握哦！

典型易错笔顺字正误对照表

义	✕	ノ ㄨ 义	可	✕	一 丁 可 可 可
	✓	丶 ノ 义		✓	一 口 口 可
及	✕	㇈ 乃 及	母	✕	乚 � 母 母 母
	✓	ノ 乃 及		✓	乚 㿻 母 母 母
门	✕	丶 门 门	出	✕	乚 屮 屮 出 出
	✓	丶 丬 门		✓	乚 屮 屮 出 出
火	✕	丶 丿 少 火	凸	✕	丶 丬 丬 凸 凸
	✓	丶 丬 少 火		✓	丨 丬 丬 凸 凸
长	✕	一 十 长 长	凹	✕	丨 丬 丬 凹 凹
	✓	ノ 丄 长 长		✓	丨 丬 凹 凹 凹
方	✕	丶 一 宀 方	冉	✕	丨 冂 冃 冄 冉
	✓	丶 一 ㇗ 方		✓	丨 冂 冂 冉 冉
为	✕	㇆ 力 为 为	延	✕	丿 千 千 正 正 延 延
	✓	丶 ㇗ 为 为		✓	丿 千 千 正 延 延
车	✕	一 ㇓ 车 车	里	✕	丨 冂 曰 旦 甲 里 里
	✓	一 ㇓ 车 车		✓	丨 冂 曰 旦 甲 里 里
丹	✕	丿 冂 丹 丹	沔	✕	丶 氵 汀 汀 沔 沔
	✓	丿 冂 月 丹		✓	丶 氵 汀 汀 沔 沔
比	✕	丨 ㇀ 比 比	卑	✕	ノ 白 白 由 由 鱼 卑
	✓	㇀ 匕 匕 比		✓	ノ 白 白 由 由 鱼 卑
丑	✕	㇆ 刁 丑 丑	贯	✕	㇄ 口 田 毌 毌 毌 贯 贯
	✓	㇆ 刁 丑 丑		✓	㇄ 口 田 毌 毌 毌 贯 贯
忄	✕	丨 丨 忄 忆	衰	✕	丶 亠 亠 亩 吏 亭 衷 衰
	✓	丶 丬 忄 忆		✓	丶 亠 亠 亩 吏 亭 衷 衰
世	✕	一 十 廿 世	敝	✕	丶 丬 丬 尙 肖 肖 敝 敝 敝
	✓	一 十 廿 廿 世		✓	丶 丬 丬 尙 肖 肖 敝 敝 敝

竖　钩

扫码看视频讲解

起笔稍顿

垂直下行

竖身勿斜·钩部锋利·出钩迅速

📋 笔画练习

📋 例字练习

于 于 于　　　于 于 于

小 小 小　　　小 小 小

水 水 水　　　水 水 水

打 打 打　　　打 打 打

折 折 折　　　折 折 折

古诗练习

远 看 山 有 色, 近 听 水 无 声。

春 去 花 还 在, 人 来 鸟 不 惊。

横撇

扫码看视频讲解

顿笔不宜大,注意夹角

由慢至快,撇末出锋

横短撇长・转折干脆・撇末出锋

笔画练习

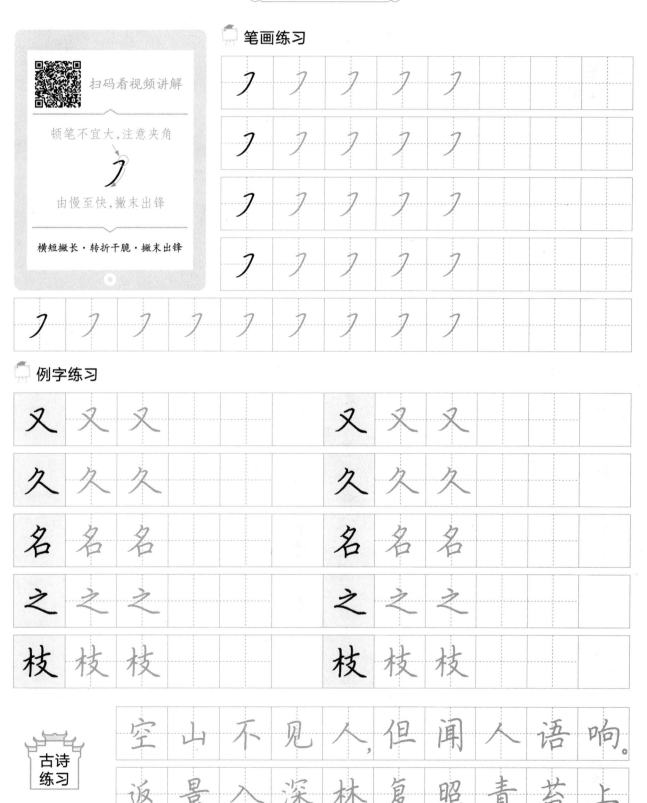

例字练习

又　又　又　　　　　又　又　又

久　久　久　　　　　久　久　久

名　名　名　　　　　名　名　名

之　之　之　　　　　之　之　之

枝　枝　枝　　　　　枝　枝　枝

古诗练习

空山不见人,但闻人语响。

返景入深林,复照青苔上。

横钩

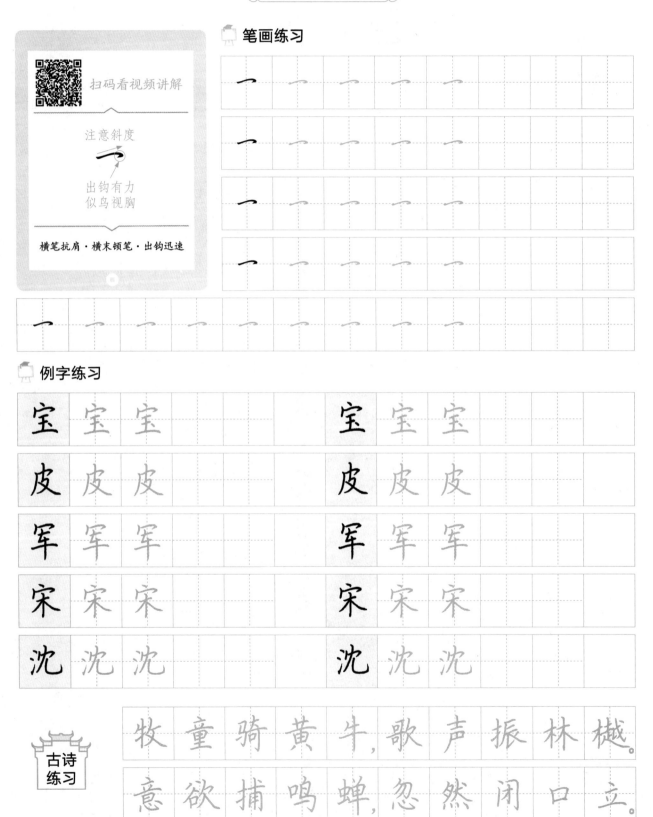

扫码看视频讲解

注意斜度
出钩有力
似鸟视胸

横笔抗肩·横末顿笔·出钩迅速

笔画练习

例字练习

宝　宝　宝　　　　　　　宝　宝　宝

皮　皮　皮　　　　　　　皮　皮　皮

军　军　军　　　　　　　军　军　军

宋　宋　宋　　　　　　　宋　宋　宋

沈　沈　沈　　　　　　　沈　沈　沈

古诗练习

牧童骑黄牛,歌声振林樾。

意欲捕鸣蝉,忽然闭口立。

竖　折

扫码看视频讲解

转折干脆利索

横笔稍带弧度
整体竖短横长

竖末左移·折笔上斜·转折有力

笔画练习

例字练习

击　击　击　　　　　　击　击　击

出　出　出　　　　　　出　出　出

山　山　山　　　　　　山　山　山

凶　凶　凶　　　　　　凶　凶　凶

世　世　世　　　　　　世　世　世

古诗练习

归山深浅去，须尽丘壑美。

莫学武陵人，暂游桃源里。

撇　点

扫码看视频讲解

转折处不宜顿笔

注意斜度

撇勿过弯·点部宜长·连接自然

📋 笔画练习

📋 例字练习

始	始	始				始	始	始		
按	按	按				按	按	按		
女	女	女				女	女	女		
娃	娃	娃				娃	娃	娃		
如	如	如				如	如	如		

古诗练习

红豆生南国,春来发几枝。
愿君多采撷,此物最相思。

竖 弯

扫码看视频讲解

圆转自然　乚　平直

折部圆转·不可生硬·至末顿收

📋 笔画练习

📋 例字练习

西　西　西　　　　　　西　西　西

酉　酉　酉　　　　　　酉　酉　酉

四　四　四　　　　　　四　四　四

洒　洒　洒　　　　　　洒　洒　洒

酱　酱　酱　　　　　　酱　酱　酱

古诗练习

功 盖 三 分 国，名 成 八 阵 图。

江 流 石 不 转，遗 恨 失 吞 吴。

撇　折

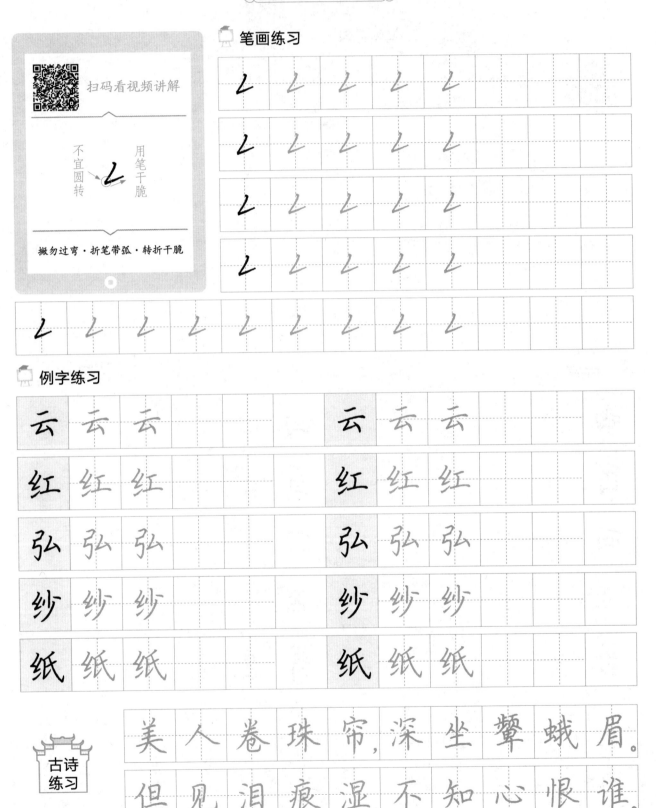

扫码看视频讲解

不宜圆转　用笔干脆

撇勿过弯·折笔带弧·转折干脆

笔画练习

例字练习

云　云　云　　　　云　云　云

红　红　红　　　　红　红　红

弘　弘　弘　　　　弘　弘　弘

纱　纱　纱　　　　纱　纱　纱

纸　纸　纸　　　　纸　纸　纸

古诗练习

美人卷珠帘，深坐颦蛾眉。

但见泪痕湿，不知心恨谁。